娜 娜 ③

原　著：[法]左　拉
改　编：健　平
绘　画：杨文理　李宏明　杨宇萍　孙晓玲
封面绘画：唐星焕

CNS ♪ 湖南美术出版社

娜娜 ③

在银行家斯泰纳在城郊外为娜娜购置的"销魂别墅"中，娜娜感到她当女工时的梦想实现了。在别墅中，她喜悦自在，她成了这里一切的主人。

但她这个美丽的尤物追逐的人多着呢。连于贡太太的宝贝儿子乔治，虽然只有17岁的年纪，也深夜过河蹚水潜入别墅要与娜娜求欢。银行家斯泰纳当然是娜娜必须接待的。但穆法伯爵是娜娜在一次晚宴中承诺过的，清教徒伯爵经过内心激烈挣扎，还是朝"销魂别墅"赶去。

但别墅旁夏蒙修道院的唐格拉尔夫人的经历和声望使娜娜幡然醒悟，决定重新做人，于是和剧院小丑演员方堂从良结婚，脱离了污秽的上流社会，过清贫日子。

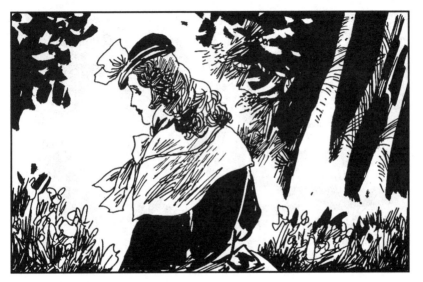

1. 娜娜仍不愿离开，她觉得她当女工时的梦想实现了，她已成了这一切的主人。天已昏暗得看不见了，她便用手摸索着，她辨出了草莓，便大呼："草莓！我摸出来了，佐爱，快拿盘子来摘草莓！"

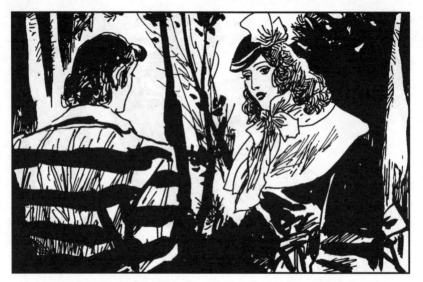

2. 一个黑影闪过，娜娜开始以为是一头牲口！不料却是乔治。她问：
"怎么是你，小治治！你怎么在这儿？这孩子，浑身都湿透了。"乔治
说："为了快点赶到这里，我是蹚着舒河过来的。"

3. 娜娜把乔治领到生着火的卧室里，看着冷得发抖的乔治说："你会感冒的。"这时佐爱替太太送来了衣服。娜娜便说："乔治，把我的衣服穿上吧，等你的衣服烤干再换下来。你不嫌我吧。"

4. 娜娜也换上了睡袍，望着乔治说："小东西，打扮成小姑娘还挺像样！等衣服干了马上回去，免得妈妈骂你。"乔治说："我还没吃饭呢。""我也饿坏了，我们先弄点吃的吧。"

5. 晚饭后，炉火将熄，娜娜觉得闷热，便将窗子打开，此时已风停雨住，她立刻赞叹说："上帝呀！太美了！"乔治走过去搂住她的腰，并不断地吻着她的脖子。娜娜把他推开，说："你该回去了。"

6. 乔治说再过一会儿。这时，一只知更鸟在窗外的树枝上叫着，乔治便把灯灭了，说："它怕光。"然后又走过去搂住娜娜的腰。娜娜却陷入沉思，觉得来到这里后，一切都变得美妙和纯洁了。

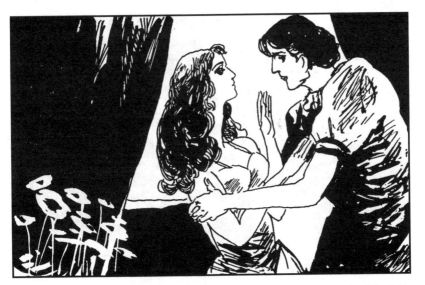

7. 乔治正想得寸进尺，娜娜推开他说："不，放开我，我不喜欢这样。你这么小年纪，这可不光彩。听我说，让我永远做你的母亲吧。"乔治可不干，他把她抱得更紧了。

8. 娜娜仍在挣扎，嘴里说着："这不好，这不好。"但乔治把她扳倒在地上，用亲吻堵住她的话。娜娜突然觉得自己像个少女，正接受着想象中情人的抚爱，便不知不觉地倒入乔治的怀中。

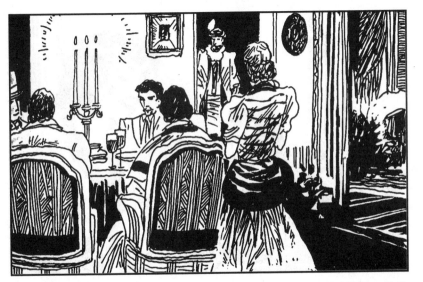

9. 翌日，于贡夫人的午饭桌上已多了福士礼、达克内和旺德夫几位客人。更令人惊喜的是舒阿尔侯爵也来了。于贡夫人高兴地叫道："好几年都没请到的客人，怎么一下子都来了！"

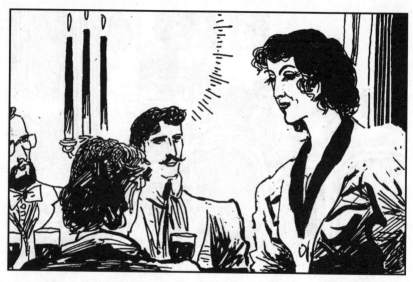

10. 于贡夫人兴致很高地继续说："真像是约好了似的，我的那位女邻居昨天夜里也来了。"几位先生都吃惊地抬起头，他们都没想到她会先他们而来。只有乔治低着头，心不在焉地微笑着。

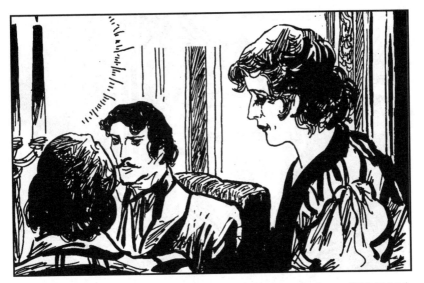

11. 于贡太太注意到了，问："我的小治治，你还难受吗？你脖子怎么了？一块红印。"几位先生立即注视着他。乔治连忙把领子提上来，说："噢，对了，一个小虫子咬了我一口。"

12. 离开饭桌时，福士礼和达克内故意落在后面，他们嘲笑着爱丝泰勒。达克内说："她像男人怀里的一把漂亮扫帚。"福士礼说："这把扫帚却有40万法郎的陪嫁。"达克内顿时呆了。

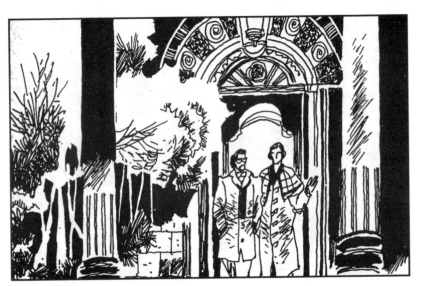

13. "你觉得她母亲怎样？真可谓仪态万方，是吧？"福士礼说。达克内深深地看他一眼，说："是个绝色美人。不过，你会白费心机的，朋友！""得了！谁知道呢！你等着瞧吧。"福士礼说。

14. 穆法伯爵再也捺不住了。晚饭后，他独自在花园里转着，内心再次激烈地交战，最后，他屈服了，走上了去销魂别墅的那条路。乔治一直在窗后注意着他，这时也溜出了花园。

15. 乔治涉水过了舒河，抢在伯爵前面来到娜娜那里，他眼含泪水说："我明白了，那个老东西是来赴你的约会的。"娜娜搂住他说："我只爱小治治，行了吧！"她边说边替他抹去眼泪。

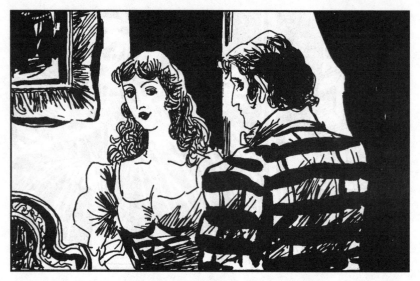

16. 乔治平静些了，娜娜说："斯泰纳来了，你知道我是不能不让他进门的。但我把他关到最里面那间屋子里去了，告诉他我正病着。好了，趁没人看见你，快躲到卧室里去等着我吧。"

17. 门铃响了，娜娜去开门，是穆法伯爵。伯爵开始有些拘谨和慌乱，但随后就粗暴地扑向娜娜，抓住她的手拉向自己。正沉浸在乡间的新奇和纯洁爱情中的娜娜拼命地拒绝着。

18. 伯爵却直言不讳地说："我是应约来和你上床的。"娜娜说："亲爱的，你冷静些，我不能这样，斯泰纳就在楼上。"可是伯爵已经控制不住自己，正在这时，一阵下楼的脚步声传来。

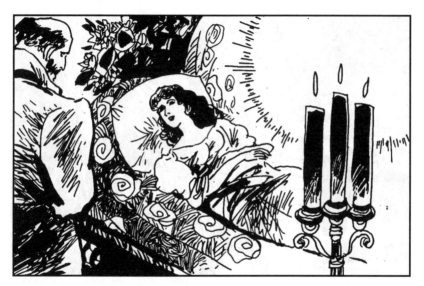

19. 斯泰纳走进来时，娜娜正闲适地靠在长沙发上说："我喜欢乡村……"她装出刚看见斯泰纳的样子又说："亲爱的，穆法伯爵散步时看见灯光，便进来对我们的到来表示问候。"

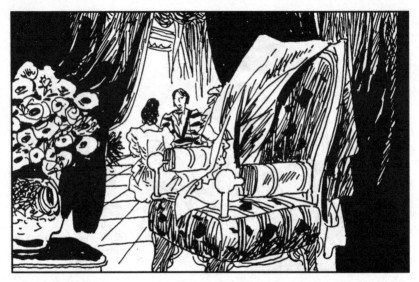

20. 娜娜打发走两个男人后，便回到漆黑的卧室。乔治拉着她坐在地板上，两人像孩子似的打滚、玩耍，每当身子撞着家具时，他们就停下来接吻。

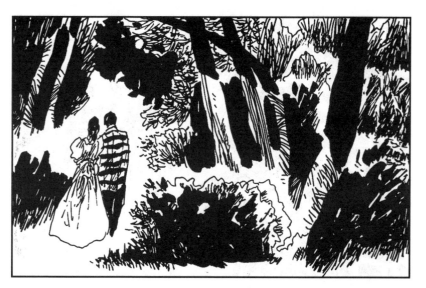

21. 娜娜仿佛回到了少女时代，其实她现在也只18岁。她白天陶醉于大自然的新奇中，晚上则醉倒在乔治纯洁的爱情里。一天半夜，她还拉着乔治到林中漫步，听着他娓娓的海誓山盟。

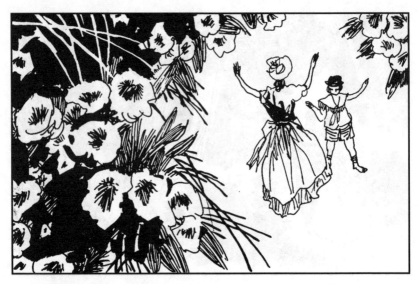

22. 小路易的到来，使娜娜更是乐不可支，她把他打扮得像个小王子，看见他在阳光下手舞足蹈，她也发疯似的又笑又跳起来。

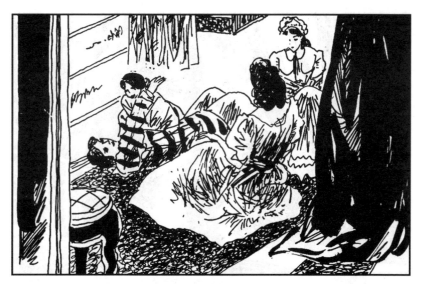

23. 当娜娜、小路易、乔治一块滚倒在地板上时，她会觉得她有了两个儿子，她会出神地望着他们，希望这种生活永远继续下去。佐爱却满腹不快地瞪着他们，她觉得太太又犯糊涂了。

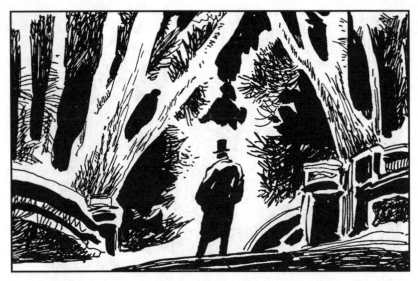

24. 穆法伯爵每晚必来，但娜娜常托病不见。伯爵便带着痛苦的脸色和灼热的双手离去，这个道貌岸然的清教徒，已被欲望折磨得心力交瘁。

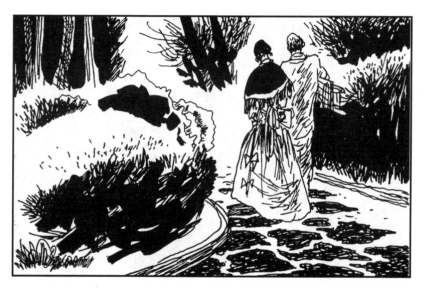

25. 而那位被冷落的伯爵夫人，心中的情欲也被撩拨起来。每到下午，福士礼就会替她拿着折叠椅和阳伞，陪着她往花园深处走去。

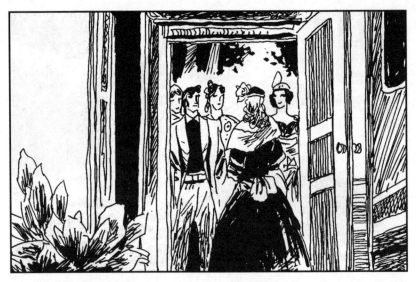

26. 娜娜的美好生活继续到第6天，一群客人突兀而至。娜娜望着他们不由呆住了。他们中有米侬夫妇和两个儿子，还有露茜、卡罗利娜、妮妮、布隆、佳佳和埃克托。

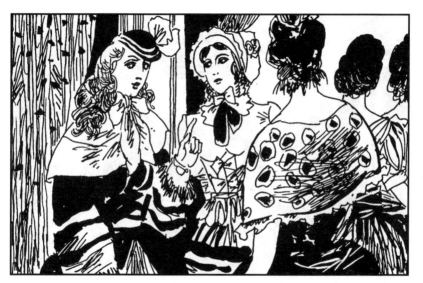

27. 大家在屋子里转着，赞美着。娜娜的不快顿时消失，俨然一副城堡女主人的做派。当谈到巴黎的新鲜事时，娜娜急切地问："对我的不辞而别，博德纳夫怎么说？"

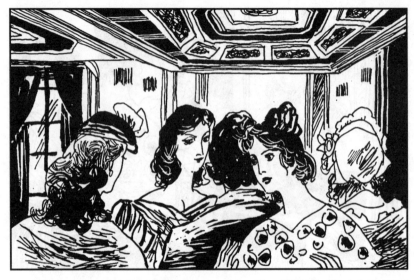

28. 罗丝说："开始他气急败坏地大叫了一阵，说是要叫警察把你抓回去。"娜娜开怀地大笑起来，可罗丝接着说："后来他让维欧莱娜顶替你，演出还挺受欢迎哩！"这个消息使娜娜顿时阴沉下来。

29. 有人提议到外面走走，娜娜说她正准备去捡土豆。于是，一行人来到土豆地里。每当挖出一个土豆她们就大呼小叫一番。米侬则趁机对两个儿子进行教育，跟他们大谈着土豆的来历。

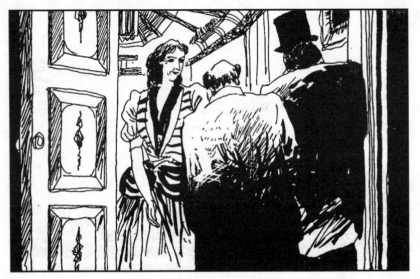

30. 这时，于贡夫人家也来了位新客，就是伯爵家的常客，神秘的韦诺老头。他吃了午饭就拉着伯爵去了花园。等他再挽着他回来时，伯爵的脸色更显苍白，眼睛通红，似乎刚刚哭过。

31. 星期日午饭后，于贡夫人领着大家往舒河那边去散步，她边走边对伯爵夫人说："可怜的乔治现在已经在城里啦，他去找尼埃大夫治他的头痛病了。咦？为什么停在桥头不走了？走呀！"

32. 谁也没动。片刻，五辆马车先后出现了，上面坐着打扮得花枝招展的女人。于贡夫人猜到是怎么回事了，她说："哦！是这个女人。我们走，走吧，只当作没有……"

33. 于贡夫人的话还未完，马车就从他们面前驰过。最后那辆车上坐着娜娜和斯泰纳，小治治坐在她前面的折椅上。福士礼和达克内装出不认识的样子。伯爵却心如刀绞，因为她宁愿要一个孩子而不要他。

34. 于贡夫人认出了乔治，她惊呼："天哪！上帝啊！那是乔治，同她在一起！"

35. 此时，娜娜也颇为气恼，因为达克内和福士礼竟敢对她装出不认识的样子，她对斯泰纳说："看到那个上流社会的伯爵夫人了吗？我敢肯定她已躺在福士礼那条毒蛇怀里了，这些事，女人之间，一看便知。"

36. 女人们要参观的夏蒙修道院的旧址到了。娜娜告诉大家："听说夏蒙古堡里住着一位拿破仑时代的风流女人哩。"佳佳说："她叫唐格拉尔，既下流又聪明，她吹口气就能使男人囊空如洗。"

37. 夏蒙修道院的遗址不过是几处长满荆棘的断壁残垣。女人们对它没兴趣。倒是对夏蒙古堡十分向往，因为那里住着个名声显赫，也曾操皮肉生涯的女人。大家便不约而同地走向那宏伟的古堡。

38. 人们正仰目望着古堡时，晚持结束的钟声响了，佳佳突然喊道："快看，那个90岁的唐格拉尔夫人从教堂里出来了！"人们注目看去，一个手拿祈祷书，穿着高雅，身材笔挺的老妇，正接受着人们对她的敬意。

39. 那集荣华与高寿的老妇，像女王般从人前走过，消失在古堡的铁栅门里。米侬不禁轻喊：“啊！这就是善于安排的人的榜样。”娜娜惊呆地看着，内心里显然受到极大的震撼。

40. 在于贡夫人家里，伯爵为情欲弄得痛苦不堪，竟倒在床上抽泣起来。韦诺劝着他，希望他能想着上帝。但伯爵突然从床上跃起，说："我要去，我不能再坚持了。"说着，就往外奔去。

41. 当伯爵他们走出去时，两个黑影也钻进一条昏暗的花园小径，他们紧紧地搂抱在一起，那是福士礼和伯爵夫人。

42. 在销魂别墅的晚饭桌上，娜娜一直想着那个集富有和权威于一身的女人，想着米侬的话。她纹丝不动地坐在那里，仿佛已看到面前出现的新娜娜，一个有钱有势受人尊敬的娜娜。

43. 穆法伯爵到达时，别墅里的人都睡了。娜娜十分平静地接待他，因为她已决定不再干糊涂事了。她吩咐佐爱："明天一早就收拾行李，我们回巴黎。"然后，她挽起伯爵去卧室了。

44. 穆法伯爵在综艺剧院外苦等着娜娜。从乡下回来后，他和娜娜度过了如痴如醉的三个月，她曾对他信誓旦旦。但现在却对他冷淡起来，并撒谎说剧院有事而不肯接待他。他非等她问个明白不可。

45. 快10点的时候，穆法突然觉得娜娜也许根本不在剧场，因为这个戏里没她的角色。他迫不及待地跑到剧院的后院，举头看着二楼娜娜的化妆间，他放心了，因为里面还有灯光。

46. 娜娜终于出来了，她看见穆法时颇感意外，因为她已通知他今晚不要来的。于是，她没好气地说："是您！好吧！挽着我走吧。"但心里却在盘算如何摆脱他。

47. 穆法温驯地随着她，质问的话一句也说不出口了。娜娜想用谎言骗走他，说："小路易病了，我得到他那里去。"穆法说："让我跟你一起去吧。"娜娜不做声了，只得另想他法。

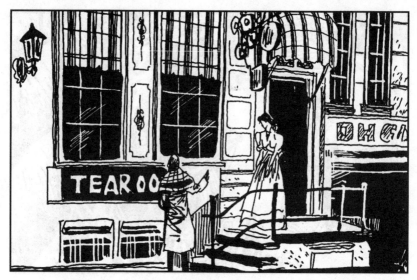

48. 娜娜要拖延时间，她拉着伯爵慢慢地逛着。经过一家咖啡馆时，她说她想吃牡蛎。伯爵怕被人看见，匆匆走进里面的雅座。娜娜正要进去时，被人叫住了，是达克内。

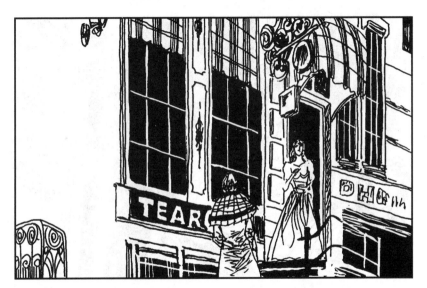

49. 达克内看一眼伯爵进去的屋子，说："啊！真混得不错呀，已经到宫里去找男人了！"娜娜示意他小声点，问："你怎么样啊？""我要学得规矩一点了。真的，我正在考虑结婚。"娜娜耸耸肩。

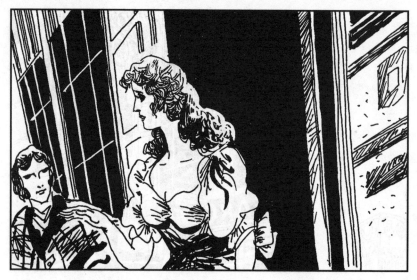

50. "噢，你看过福士礼写我的那篇文章吗？""那篇《金苍蝇》吧，我看过。我所以没跟你说，是怕你烦恼。""烦恼，为什么？文章很长呢。"达克内看见她很得意别人写她，便不再说什么了。

51. 娜娜准备往雅座去，达克内说："再见了，去找你的王八吧！"娜娜停下脚步，"你说王八是什么意思？"她问。"他妻子已经和福士礼睡在一起了。她说出外旅行，实际上在福士礼家里幽会。"

52. 娜娜大为震惊，沉默了一会儿才说："福士礼这个下流东西！他只能教给她一些歪门邪道。""不，我想她也不是第一次，也许本领不在他之下。""这些上流社会的人，太肮脏了！"

53. 达克内和娜娜一起靠在墙上，他贴着她的耳朵说："再见，亲爱的，我还一直爱着你。"说着抓住她的手。娜娜挣脱他说："傻瓜，我们之间完了。不过，你来吧，我们可以聊聊。"

54. 娜娜终于走进雅座间，她看见伯爵可怜巴巴地等在那里，没任何指责她的表示。她不禁有些感动了，于是不等吃完牡蛎，便站起来，邀他到家里去。

55. 娜娜让伯爵先去卧室，她留下对佐爱说："你等着他来，如果那一个还没走，你就叫他别弄出声来。""可是我把他放哪儿呀，太太？""放在厨房里，那儿更安全。"

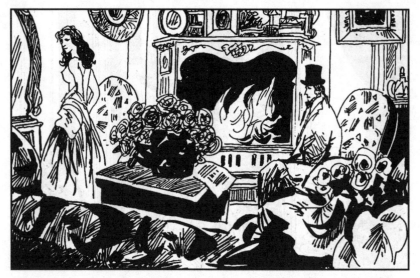

56. 来到卧室，娜娜说："我不困，不想上床。"伯爵顺从地在壁炉前坐下。娜娜的乐趣之一，就是对着大穿衣镜欣赏自己的裸体。她边扒衣服边若有所思地说："你看了福士礼写的文章了吗？报纸在桌上。"

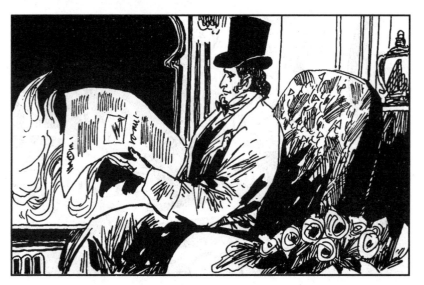

57. 伯爵读着报纸，文章暗喻娜娜像只金苍蝇，它来自最龌龊的地方，满身都是毒素。但因它有炫目的外衣，便可登堂入室，只要一停在男人身上，就可使男人中毒毙命，使上层社会中毒腐烂。

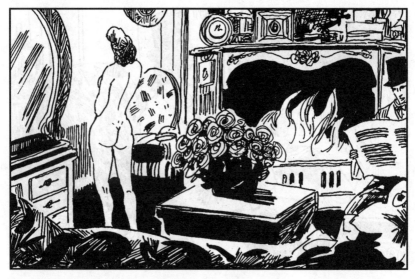

58. 娜娜已一丝不挂站在那里，她扭动着身子问："有人说文章是在写我，你的看法呢？福士礼要是诽谤我，我决不饶他？说呀，亲爱的。"

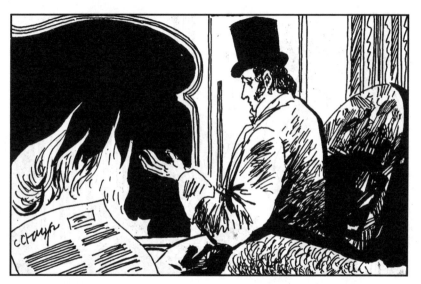

59. 伯爵没有作声，他正经受着内心的震撼，检讨着自己的堕落，但他却无力把目光从她那诱人的裸体上移开，他只好闭上眼睛，报纸从手上滑到地下。

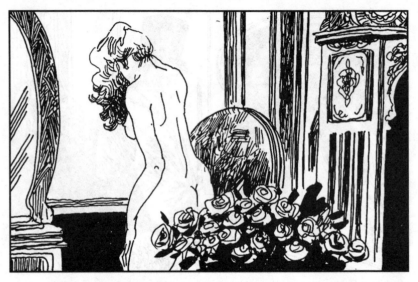

60. 娜娜这时正陶醉地抚摸着自己光滑的胴体，她用脸颊蹭着自己的肩膀，又用嘴吻着自己的腋窝，并咯咯地笑着。

61. 伯爵的决心如同被狂风卷走，他扑上去抱住娜娜的腰，把她翻倒在地上，他决心占有她，什么毒他也不怕。娜娜叫着："放开我，你把我弄疼了。"

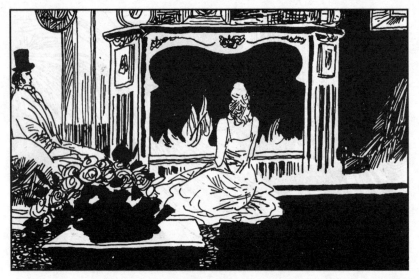

62. 娜娜套上件睡衣，对着壁炉坐在地上，又盘算起如何把讨厌的伯爵弄走。她故意粗鲁地说："你老婆要明天早上才回来？"伯爵不喜欢地说："老婆。"但还是点了点头算是回答。

63. "你老婆对你好吗?""我曾求你别问这些事。"娜娜火了:"问问有什么关系,她有什么了不起,不过半斤八两。"她突然笑起来,趴在伯爵膝上说:"福士礼说你结婚时还是黄花后生,是吗?嗯?"

64. 伯爵一脸严肃地说："当然是。"娜娜笑得滚倒在地上。伯爵自己
也笑了，竟向她说出新婚之夜的情景。娜娜停住笑说："女人不喜欢笨
手笨脚的男人，她会到别处去找安慰的。"

65. 伯爵不懂她的话。娜娜把屁股伸向炉火烤着，她感觉到自己的丑样，说："啊！我简直像一只支在烤叉上的肥鹅，左转右转，用自己的原汁在烤我自己。"说着，发出一阵狂笑。

66. 外面响起小声说话和关门声，娜娜立即止住笑说："准是佐爱又在和她的猫自言自语了。"她得尽快把伯爵弄走，便说："你得抓住你老婆，就像对我一样，跟她亲热些，不然……"

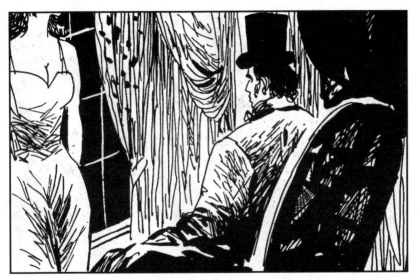

67. 伯爵打断她说："请别谈论规矩女人，你不了解她们。"娜娜火冒三丈，说："去找你的规矩女人吧！她此刻正在福士礼的床上，她说去旅行，实际上待在泰布街拐角的福士礼家里。"

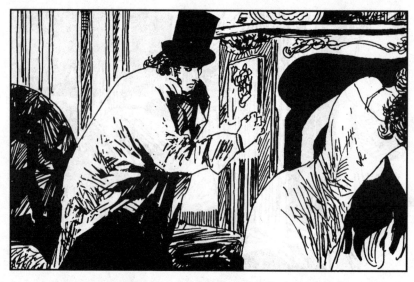

68. 伯爵如头挨了揍的公牛，摇摇晃晃地站了起来。娜娜说："连规矩女人也和我们争夺起情人来了，我的小东西！"伯爵不等她说完，就怒不可遏地把她摔倒在地上，还抬起脚，似要踏碎她的脑袋。

69. 伯爵像个疯子似的在屋里乱撞，娜娜感动了，后悔了，哭起来了。伯爵没再理她，打开门大步地跨了出去。

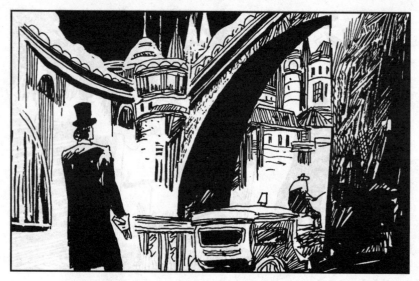

70. 伯爵怒冲冲地走着，刚下过雨的泥泞石板路发出很大的响声，心里又一次激烈地斗争着，决心再也不见那只愚蠢的烤鹅了。他哽咽地自语说："上帝呀！完了，现在一切都完了。"

71. 伯爵昏头昏脑地几乎撞在一辆马车上，他刚跃开，几个从咖啡馆出来的女人故意撞到他身上，她们的荡笑使他害怕和厌恶。

72. 伯爵虽然不相信娜娜的话，但还是鬼使神差地来到福士礼的公寓外面，他仰头看着二楼的一个窗口，他曾去过，知道那就是福士礼家。他望着那透着灯光的窗帘，期待能窥见什么。

73. 下雨了，伯爵立在雨中，浑身都麻木了，他正想离去，忽见窗帘上闪出一个女人的身影，他觉得那隐约的发髻很像萨宾娜的。他本想冲进门去的，但那如铅的双腿却一步也迈不动。

74. 灯灭了，他猜想他们已上了床。他不想再苦苦地等下去了，就是等到她从那里出来又能怎样呢？他得走，他得找个地方放松一下自己。也许该去找韦诺先生，去向他忏悔自己的罪过。

75. 结果，他没去韦诺家，又回到娜娜那里。佐爱看见他显得惊恐不安，娜娜听到声音跑了出来，叫着："怎么，又是你！"看到他那痛苦样子，便又温和地说："回去吧，你需要好好睡一觉。"

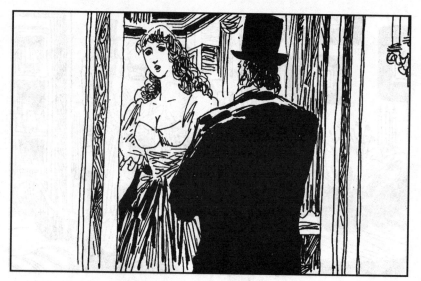

76. "让我们一起上床睡觉吧。"他羞于开口地说。娜娜又火了，叫道："去找那个让你当了王八的老婆吧！对你我已经受够了。"伯爵眼含泪水，屈辱地要求道："让我们一起睡吧。"

77. 娜娜也抽抽搭搭地哽咽起来，说："妈的，我受够了！我本想对你忠实，可是……亲爱的，如果我现在开口向你要钱的话，明天我就会腰缠万贯了。"

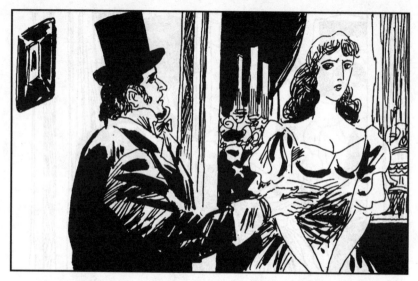

78. 伯爵惊讶地抬起头，说："钱？我有……"娜娜打断他说："晚了。我喜欢那些主动把钱拿出来的男人，我们之间完了，你走吧！否则，我火起来会找你拼命的！"

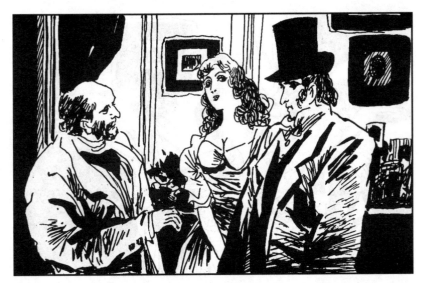

79. 正在这时，斯泰纳走了进来。娜娜发出一声可怕的喊叫："哎哟！又来了一个！"斯泰纳被她的尖叫怔住了，同时也为遇见伯爵感到尴尬和不快。

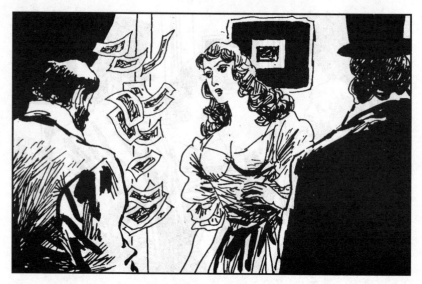

80. 大家愣了一会儿，斯泰纳鼓起勇气对娜娜说："我终于凑齐了你要的1000法郎。"说着拿出一个信封。"难道我是求人施舍吗？"娜娜夺过信封，把它摔在斯泰纳的脸上。

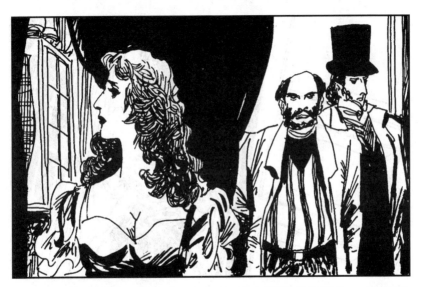

81. 伯爵同斯泰纳交换了个绝望的眼光，娜娜则继续发泄着："你们的侮辱还有完没完？我要为自己的事另作打算了。先生们，你们走吧！都走吧！穷死饿死，我乐意。"

82. 伯爵和斯泰纳像瘫在那里似的，一动不动。娜娜叫起来："一、二，还不走？那好，你们瞧瞧，我已经有人了。"她猛地拉开卧室的门，方堂正睡在那张凌乱的床上。

83. 伯爵气极，从牙缝中骂道："婊子！"娜娜返身回来，说："什么，婊子！你的老婆呢？"她怒气冲冲地走进房间，"砰"的一声把门关上了。

84. 两个男人默默地对望着。佐爱又像自语又像对他们说："太太又犯傻了,跟着个戏子是长不了的。等过了这段鬼迷心窍的日子,才能又回到正道上来。"

85. 伯爵和斯泰纳来到大门外，他们沉默地握握手，然后转过身去，拖着脚步，各走各的路。

86. 伯爵回到家里，恰好萨宾娜也刚回来，他们在大楼梯上相遇了。彼此疲惫不堪地互相望了一会儿，随后，垂下眼睛，回各自的房里去了。

87. 娜娜迷恋着方堂，她卖掉所有的东西，和方堂租了个小套间，开始了同居生活。她卖花女时代的梦想终于实现了。为了过日子，她自己操持家务，觉得乐不可支。

88. 娜娜租房子买家具后还剩下1000法郎，尽管别人说方堂吝啬成性，但为了共同生活，他也拿出了7000法郎，娜娜喜滋滋地把两笔钱合在一起，放进他们共有的钱箱里。

89. 三王来朝节的晚上，他们请了几个人来吃节日饼。首先来的是勒拉姑妈和小路易。姑妈参观新居后，表示对娜娜的前途很担忧。但娜娜回答说："姑妈，我是那么爱他，其他一切都顾不了啦！"

90. 姑妈把侄女拉到卧室里，告诉她佐爱还坚守在她原来的房子里，只要她愿意回去，有位先生还愿为她清理债务。娜娜说："决不！我不会为还债而出卖自己，我宁愿饿死，也不欺骗方堂。"

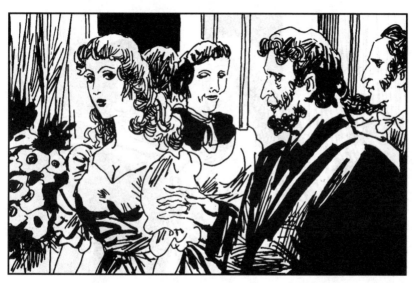

91. 正在这时，娜娜过去的女伴马卢瓦太太来了。紧接着，方堂带着演员博斯克和普律利埃尔回来了。博斯克为能请他吃饭，而赞扬说："啊！孩子们，你们这个香巢多舒服呀！"

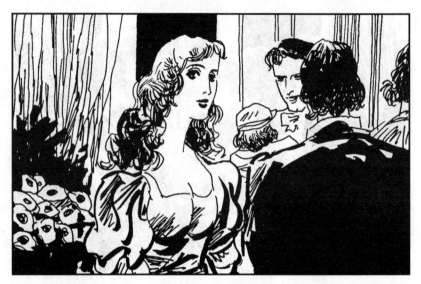

92. 当看见小路易时，普律利埃尔故意挖苦说："瞧！他们已经有了孩子啦。"娜娜不仅不生气，反而温柔地一笑，还暗暗地希望能和方堂生个孩子。

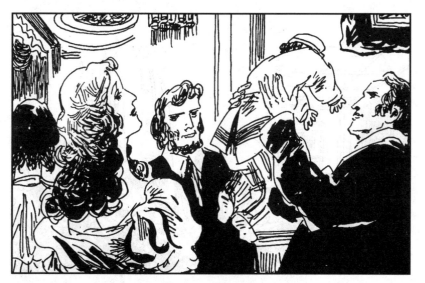

93. 方堂装出厚道人的样子，把小路易高高地举起，说："这没有关系，他会喜欢他的小父亲的。小坏蛋，叫爸爸！""爸爸……爸爸……"孩子结结巴巴地叫着。娜娜欢喜得几乎流下了眼泪。

94. 吃饭了。娜娜和方堂紧靠在一起，他们不停地接吻，使大家感到讨厌。博斯克说："见鬼！你们先吃饭吧，完了你们有的是时间。等我们走了以后你们可以吻个够。"

95. 娜娜不理他们，每当拿东西给方堂时都弯下身子吻他一下。嘴里还喃喃地叫着："我的小狗，我的小狼，我的小猫咪。"普律利埃尔强迫方堂跟他换了个位子，说："你们真讨厌！从这儿滚开吧。"

96. 普律利埃尔一直对娜娜有非分之想，此时便故意靠紧她，娜娜躲开了他。可当他在桌子下想压住她的脚时，她便狠狠地踢他一脚。她绝不愿和方堂的朋友干什么风流事。

97. 娜娜的确安分守己了，除了买菜几乎不外出。一天早上，她穿着晨衣、旧鞋，提着篮子去买菜时，竟碰见她过去的理发师弗朗西斯，她十分尴尬。

98. 出于好奇，娜娜向他打听一些人和事。弗朗西斯告诉她说："斯泰纳可惨了，如果弄不成新交易，他就只有破产。达克内正在安排他的新生活。最可怜的是穆法伯爵，自太太走后，他就到处去寻找……"

99. 娜娜禁不住叹息一声。弗朗西斯说："幸亏他碰到米侬先生……"娜娜打断他说："他现在和罗丝在一起了，这个假圣人，他上瘾了。还发誓说，在我之后决不再找别的女人呢。呸！"

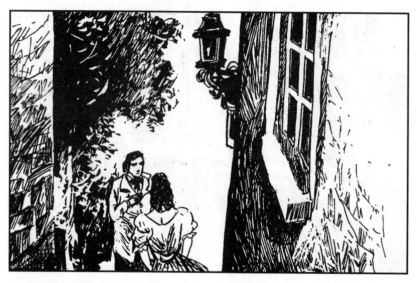

100. 娜娜仍觉不够，又说："罗丝得到的不过是我吃剩的东西。这是她对我抢过斯泰纳的报复。"弗朗西斯说："米侬先生的说法可大不相同，他说您是被伯爵轰走的，他还在您的屁股上踢了一脚哩。"

101. 娜娜气得叫起来！"他敢踢我！我从没挨过打，哪个男人敢动我一指头，我就活吃了他！"弗朗西斯说："太太，我想给您几句忠告，您不该为一时冲动而牺牲一切，这会毁了您的一生的。"

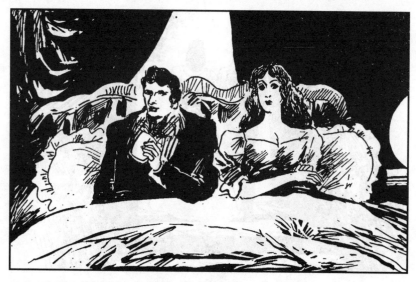

102. 晚上，娜娜和方堂去意大利剧院看一个他认识的小女人首次登台演出。回来后，他们坐在床上吃蛋糕，谈起那个小女人，娜娜说："她的眼睛就像钻出来的两个黑洞，她的头发就像亚麻。"

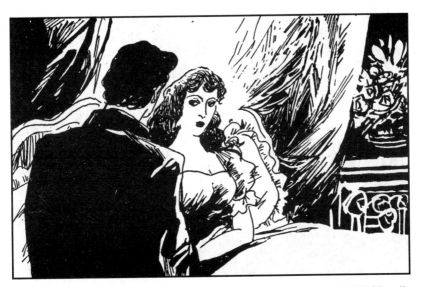

103. 方堂说："你住嘴吧！她的头发漂亮极了，眼睛里充满激情。你们女人之间总是鸡争鹅斗。"娜娜不服气，方堂粗暴地制止她说："你说得太多了！你该知道，惹得我心烦是不会有好结果的。"

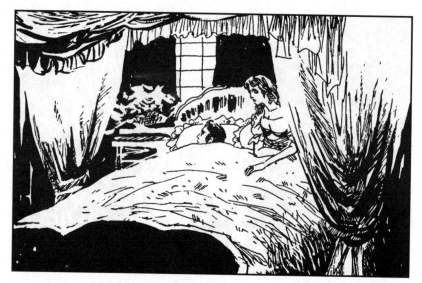

104. 方堂一口吹灭蜡烛躺下了。娜娜余怒未息，翻来翻去地睡不着。方堂火了，说："见他妈的鬼，你动个没完没了！"娜娜说："床上有蛋糕渣子，我受不了这个，你起来让我扫一扫嘛。"

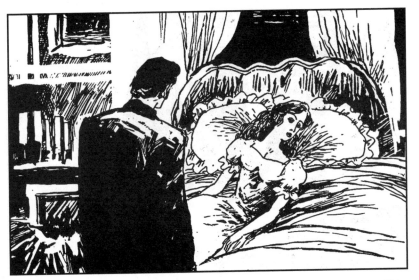

105. 他们光着脚清除蛋糕渣子后，娜娜说："你把脚擦一擦，不然还会把渣子带上床的，你听见了吗？啊？"方堂猛地转身，使劲地扇了娜娜一耳光，娜娜栽倒在床上，被打蒙了。

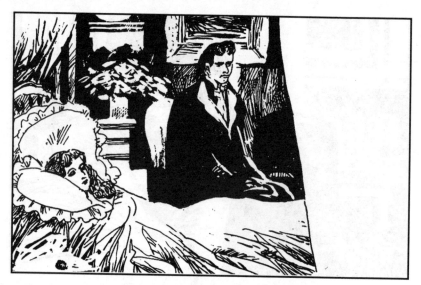

106. 过了一会儿，娜娜才低声抽泣起来。方堂烦躁地叫起来："你再哭，我就再给你一耳光。"娜娜望着方堂因愤怒而变得更加丑恶的脸，不敢哭了。何况，她心里还是热爱着他的。

107. 后来，娜娜被打得多了，也就习惯了，甚至觉得被所爱的人打也是幸福的。一天早上，她买菜时遇见了萨丹。萨丹看着她那副随便的样子，大惊小怪地叫着："你住在这儿？出了什么倒霉事？"

108. 方堂常常很晚才回家，娜娜的幸福需要有人述说，于是经常跑到萨丹那个又脏又乱的小屋里，对她说方堂的种种可爱处，说她如何地爱他，说她现在多么幸福，那神情使萨丹羡慕不已。

109. 为了给谈话增添兴致，萨丹还会从门房那里买两杯苦艾酒，酒一下肚，娜娜便把她挨打的事也说出来，她说："昨天晚上他找不到拖鞋，竟也一巴掌把我打倒在地上，这家伙！"她开心地大笑起来。

110. 一天，方堂不回来吃饭，娜娜便邀萨丹一块上馆子。萨丹便把她带到女同性恋者聚会的洛尔饭店。老板娘洛尔是个特大号的胖子，她坐在柜台里，来进餐的女人都得吻她，娜娜也勉强亲了她一下。

111. 娜娜不懂此道，看看那些搂搂抱抱的女人感到很厌恶，便埋下头只顾吃饭。等她吃完抬起头时，发现萨丹不见了。邻桌的胖女人说："那个叫罗贝尔的女人把她勾走了。"娜娜大为恼火。

112. 没想到方堂先回家了，娜娜怕挨打，便谎说她花了6法郎和马卢瓦太太在外面吃了饭。方堂给她一封信，是被关在家里的乔治写来的情书。娜娜怕惹起风波，随便看了下便扔在一边了。

113. 方堂却有写情书的嗜好，他要替娜娜回封信给乔治。娜娜不敢违抗，说："你写吧，我去烧水泡茶。"方堂便念念有词地写了起来，碰到一个得意的词句，还会情不自禁地笑起来。

114. 信写完了，方堂绘声绘色地读给娜娜听。听完后，娜娜不敢大声叫好，结果这反使方堂感到不快。当娜娜把茶端给他喝时，他就借机吼起来了："这是什么鬼东西！你放盐了？"

115. 娜娜无奈地耸耸肩，方堂便大骂起来，说她下流、愚蠢，生活放荡，最后落在钱上："你竟舍得花6法郎和那个老鬼去吃饭，这样下去还能过日子吗？我得看看账，去把钱箱拿来！"

116. 数完钱后，方堂暴跳如雷，说："只剩7000了，三个月竟花了10000法郎！他妈的，都落到你姑妈手里了，要不就是你倒贴给别的男人啦！"娜娜说："你干吗不把房租和家具计算进去呀？"

117. 方堂说："行了。两人合伙吃饭我受够了。这7000法郎是属于我的，以后由我掌管，财产各归各，我可不愿去养活别人的姑妈和孩子。以后你做一只羊腿，我付一半的钱，每晚结算好了。"

118. 娜娜跳起来喊道："好哇，你就这样把我的10000法郎吃光了，无耻！""你敢再说一遍！"方堂威胁说。娜娜鼓起勇气又说了一遍，然后又说一遍。

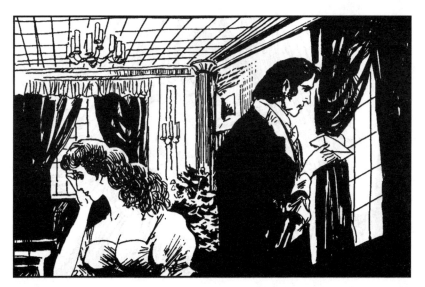

119. 方堂猛扑过去，对娜娜拳打脚踢，直到自己打累了才住手，然后拿起那封信说："这封信写得很棒，我要亲手寄走。你别哼哼了，我烦。"说完，就自管自地去睡了。

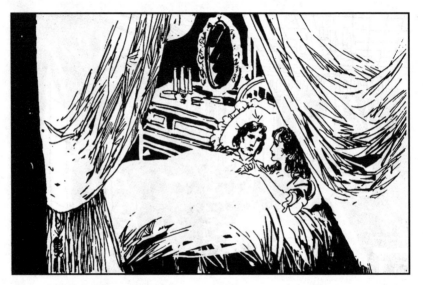

120. 娜娜擦干眼泪躺在他身边，她搂住他，要求跟他和解，就像妻子容忍丈夫似的。方堂怕她有所图谋，便说："姑娘，钱我可是管定了。"娜娜温存地说："不用担心，我会以自己的工作挣钱的。"

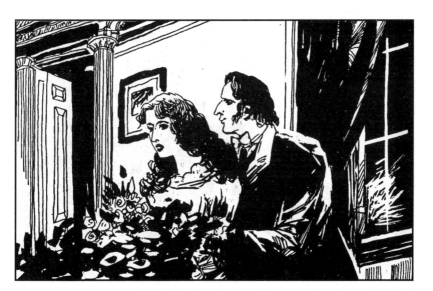

121. 也许是由于不断挨打的缘故，娜娜变得如同一块丝绸似的光滑柔软，皮肤也更加娇嫩。那个不怀好意的普律利埃尔知道方堂不在家，便来找娜娜，强逼着要吻她，娜娜拼命地把他推开。

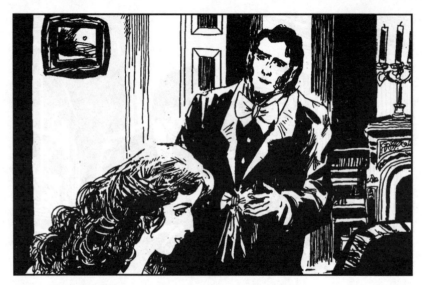

122. 普律利埃尔颇为困惑地说："你干吗要和那丑家伙难舍难分？何况他还动不动就揍你。"娜娜说："可能我就喜欢他这样。你滚！我决不会跟他的朋友乱搞的。你滚呀！"

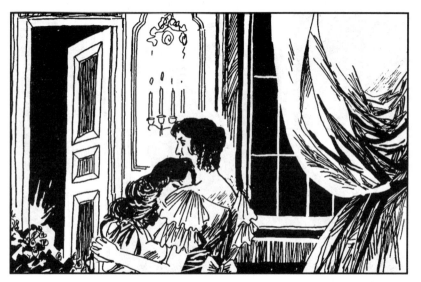

123. 一天娜娜去找姑妈，把自己的伤痕给她看。姑妈便愤愤地说："这个鸟人会毁了你的一生。比他好的男人多着呢，下次再作践你，就甩掉他。"娜娜却哭倒在她怀里，说："噢！我爱他啊！"

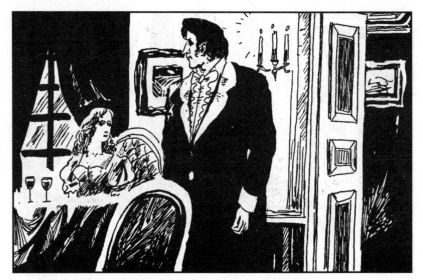

124. 方堂为了吃饭，每天都留下三个法郎，但却又因不能大饱口福而生气。晚饭时，他看见娜娜只端上一道鳕鱼菜，便气冲冲地摔下刀叉就走了，娜娜伤心得哭了起来。